zhōng　yīng　wén

中英文版
基礎級

華語文書寫能力
習字本

依國教院三等七級分類，
含英文釋意及筆順練習。

3

Chinese × English

編者序

　　自 2016 年起，朱雀文化一直經營習字帖專書。6 年來，我們一共出版了 10 本，雖然沒有過多的宣傳、縱使沒有如食譜書、旅遊書那樣大受青睞，但銷量一直很穩定，在出版這類書籍的路上，我們總是戰戰兢兢，期待把最正確、最好的習字帖專書，呈現在讀者面前。

　　這次，我們準備做一個大膽的試驗，將習字帖的讀者擴大，以國家教育研究院邀請學者專家，歷時 6 年進行研發，所設計的「臺灣華語文能力基準（Taiwan Benchmarks for the Chinese Language，簡稱 TBCL）」為基準，將其中的三等七級 3,100 個漢字字表編輯成冊，附上漢語拼音、筆順及每個字的英文解釋，希望對中文字有興趣的外國人，輕鬆學寫字。

　　這一本中英文版的依照三等七級出版，第一～第三級為基礎版，分別有 246 字、258 字及 297 字；第四～第五級為進階版，分別有 499 字及 600 字；第六～第七級為精熟版，各分別有 600 字。這次特別分級出版，讓讀者可以循序漸進地學習之外，也不會因為書本的厚度過厚，而導致不好書寫。

　　基礎版的字是根據經常使用的程度，以筆畫順序而列，讀者可以由淺入深，慢慢練習，是一窺中文繁體字之美的最佳範本。希望本書的出版，有助於非以華語為母語人士學習，相信每日 3 ～ 5 字的學習，能讓您靜心之餘，也品出學寫中文字的快樂。

編輯部

如何使用本書 *How to use*

本書獨特的設計，讀者使用上非常便利。本書的使用方式如下，讀者可以先行閱讀，讓學習事半功倍。

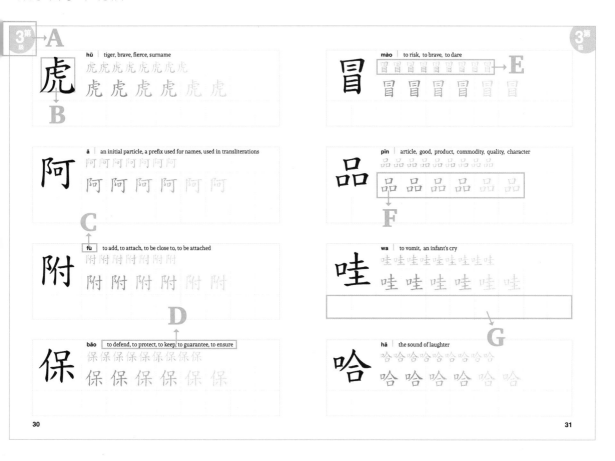

A. **級數：**明確的分級，讀者可以了解此冊的級數。

B. **中文字：**每一個中文字的字體。

C. **漢語拼音：**可以知道如何發音，自己試著練看看。

D. **英文解釋：**該字的英文解釋，非以華語為母語人士可以了解這字的意思；而當然熟悉中文者，也可以學習英語。

E. **筆順：**此字的寫法，可以多看幾次，用手指先行練習，熟悉此字寫法。

F. **描紅：**依照筆順一個字一個字描紅，描紅會逐漸變淡，讓練習更有挑戰。

G. **練習：**描紅結束後，可以自己練習寫寫看，加深印象。

目錄 *content*

練字的
基本 功

練習寫字前的準備 *To Prepare*

在開始使用這本習字帖之前，有些基本功需要知曉。中文字不僅發音難，寫起來更是難，但在學習之前，若能遵循一些注意事項，相信有事半功倍效果。

◆ 安靜的地點，愉快的心情

寫字前，建議選擇一處安靜舒適的地點，準備好愉快的心情來學寫字。心情浮躁時，字寫不好也練不好。因此寫字時保持良好的心境，可以有效提高寫字、認字的速度。而安靜的環境更能為有效學習加分。

◆ 正確坐姿

❶ **坐正坐直**：身體不要前傾或後仰，更不要駝背，甚至是歪斜一邊。屁股坐好坐滿椅子，讓身體跟大腿成 90 度，需要時不妨拿個靠背墊讓自己坐好。

❷ **調整座椅高度**：座椅與桌子的高度要適宜，建議手肘與桌面同高，且坐好時，身體與桌子的距離約在一個拳頭為佳。

❸ **雙腳能舒服的平放地面**：除了手肘與桌面要同高外，雙腳與地面也要注意。建議雙腳能舒服的平踏地面，如果不行，建議可以用一個腳踏板來彌補落差。

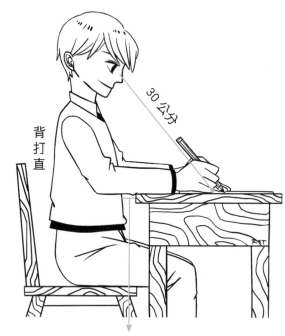

腹部與書桌保持一個拳頭距離

◆ 握筆姿勢

❶ 大拇指以右半部指腹接觸筆桿，輕鬆地自然彎曲。

❷ 食指最末指節要避免過度彎曲，讓握筆僵硬。

❸ 筆桿依靠在中指的最後一個指節，中指則與後兩指自然相疊不分離。

❹ 掌心是空的，手指不能貼著掌心。

❺ 筆斜靠於食指根部，勿靠著虎口。

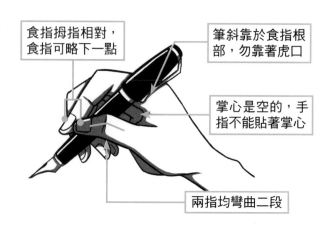

食指拇指相對，食指可略下一點

筆斜靠於食指根部，勿靠著虎口

掌心是空的，手指不能貼著掌心

兩指均彎曲二段

◆ 基礎筆畫

「筆畫」觀念在學寫中文字是相當重要的，如果筆畫的觀念清楚，之後面對不同的字，就能順利運筆。因此，建議讀者在進入學寫中文字之前，先從「認識筆畫」開始吧！

一	｜	丶	ノ	∧	＼	フ	∟	⌐	フ
橫	豎	點	撇	挑	捺	橫折	豎折	橫鈎	橫撇
一	｜	丶	ノ	∧	＼	フ	∟	⌐	フ
一	｜	丶	ノ	∧	＼	フ	∟	⌐	フ
一	｜	丶	ノ	∧	＼	フ	∟	⌐	フ

亅	亅	㇂	㇄	㇉	㇆	㇠	㇄	亅	㇙
豎挑	豎鈎	斜鈎	臥鈎	彎鈎	橫折鈎	橫曲鈎	豎曲鈎	豎撇	橫斜鈎
亅	亅	㇂	㇄	㇉	㇆	乙	㇄	丿	㇙
亅	亅	㇂	㇄	㇉	㇆	乙	㇄	丿	㇙
亅	亅	㇂	㇄	㇉	㇆	乙	㇄	丿	㇙

ㄴ	ㄥ	ㄑ	㇔	�33	ㄣ	ㄅ	�33		
撇橫	撇挑	撇頓點	長頓點	橫折橫	豎橫折	豎橫折鈎	橫撇橫折鈎		
ㄴ	ㄥ	ㄑ	㇔	�33	ㄣ	ㄅ	�33		
ㄴ	ㄥ	ㄑ	㇔	�33	ㄣ	ㄅ	�33		
ㄴ	ㄥ	ㄑ	㇔	�33	ㄣ	ㄅ	�33		

筆順基本原則

依據教育部《常用國字標準字體筆順手冊》基本法則，歸納的筆順基本法則有 17 條：

◆ 自左至右：

凡左右並排結體的文字，皆先寫左邊筆畫和結構體，再依次寫右邊筆畫和結構體。

如：川、仁、街、湖

◆ 先上後下：

凡上下組合結體的文字，皆先寫上面筆畫和結構體，再依次寫下面筆畫和結構體。

如：三、字、星、意

◆ 由外而內：

凡外包形態，無論兩面或三面，皆先寫外圍，再寫裡面。

如：刀、勻、月、問

◆ 先橫後豎：

凡橫畫與豎畫相交，或橫畫與豎畫相接在上者，皆先寫橫畫，再寫豎畫。

如：十、干、士、甘、聿

◆ 先撇後捺：

凡撇畫與捺畫相交，或相接者，皆先撇而後捺。

如：交、入、今、長

◆ 先中間，後兩邊：

豎畫在上或在中而不與其他筆畫相交者，先寫豎畫。

如：上、小、山、水

◆ 橫畫與豎畫組成的結構，最底下與豎畫相接的
橫畫，通常最後寫。

如：王、里、告、書

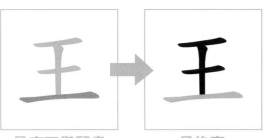

最底下與豎畫　　　　最後寫
相接的橫畫

◆ 橫畫在中間而地位突出者，最後寫。

如：女、丹、母、毋、冊

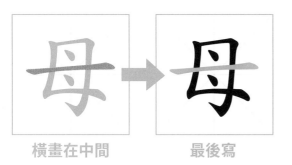

橫畫在中間　　　　最後寫

◆ 四圍的結構，先寫外圍，再寫裡面，底下封口
的橫畫最後寫。

如：日、田、回、國

◆ 點在上或左上的先寫，點在下、在內或右上的，
則後寫。

如：卜、為、叉、犬

在上或左上的　　　　在下、在內
先寫　　　　或右上的後寫

◆ 凡從戈之字，先寫橫畫，最後寫點、撇。

如：成、戒、成、咸

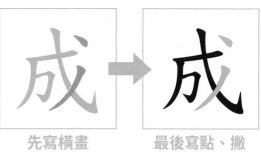

先寫橫畫　　　　最後寫點、撇

◆ 撇在上，或撇與橫折鉤、橫斜鉤所成的下包結
構，通常撇畫先寫。

如：千、白、用、凡

◆ 橫、豎相交，橫畫左右相稱之結構，通常先寫
橫、豎，再寫左右相稱之筆畫。

如：來、垂、喪、乘、舀

◆ 凡豎折、豎曲鉤等筆畫，與其他筆畫相交或相
接而後無擋筆者，通常後寫。

如：區、臣、也、比、包

◆ 凡以、為偏旁結體之字，通常、最後寫。

如：廷、建、返、迷

◆ 凡下托半包的結構，通常先寫上面，再寫下托
半包的筆畫。

如：凶、函、出

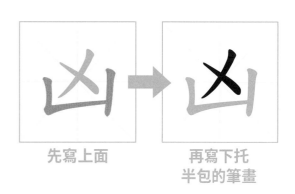

先寫上面　　　　再寫下托
半包的筆畫

◆ 凡字的上半或下方，左右包中，且兩邊相稱或
相同的結構，通常先寫中間，再寫左右。

如：兜、學、樂、變、贏

13

中英文版
基礎級

3

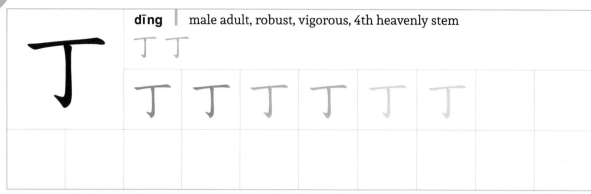

dīng | male adult, robust, vigorous, 4th heavenly stem

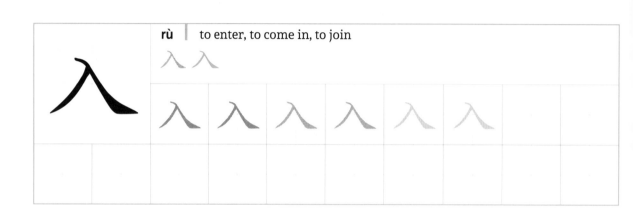

rù | to enter, to come in, to join

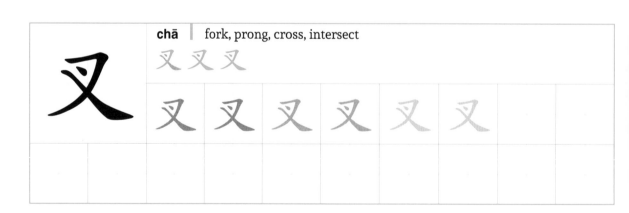

chā | fork, prong, cross, intersect

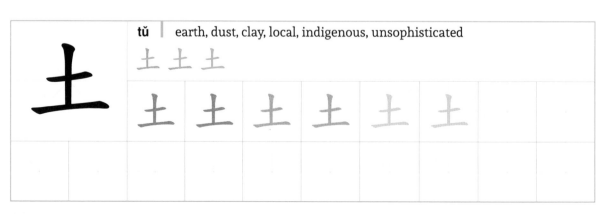

tǔ | earth, dust, clay, local, indigenous, unsophisticated

cùn | a unit of length, inch, thumb

寸 寸 寸

寸 寸 寸 寸 寸 寸

jiè | agent, go-between, intermediary, to introduce, shell, armor

介 介 介 介

介 介 介 介 介 介

qiè | close to, eager, to correspond to　　**qiē** | to cut, to slice

切 切 切 切

切 切 切 切 切 切

jí | to extend, to reach, and, in time

及 及 及

及 及 及 及 及 及

智慧源於勤奮。

反

fǎn | inside out or upside down, to reverse, to return, to oppose, opposite, against

反反反反
反 反 反 反 反 反

夫

fū | man, husband, worker, those

夫夫夫夫
夫 夫 夫 夫 夫 夫

戶

hù | door, family

戶戶戶戶
戶 戶 戶 戶 戶 戶

支

zhī | to support, to sustain, to withdraw, to pay, a branch (of a bank)

支支支支
支 支 支 支 支 支

且

qiě | and, moreover, yet, for the time being

且 且 且 且 且

且 且 且 且 且 且

世

shì | generation, era, age, world

世 世 世 世 世

世 世 世 世 世 世

主

zhǔ | to own, to host, master, host, lord

主 主 主 主 主

主 主 主 主 主 主

付

fù | give, deliver, pay, hand over, entrust

付 付 付 付 付

付 付 付 付 付 付

代

dài | era, generation, to substitute for, to replace

代代代代代

代 代 代 代 代 代

另

lìng | another, separate, other

另另另另另

另 另 另 另 另 另

失

shī | to lose, to miss, to fail

失失失失失

失 失 失 失 失 失

巧

qiǎo | skillful, ingenious, clever, opportunely, coincidentally, as it happens

巧巧巧巧巧

巧 巧 巧 巧 巧 巧

布 | bù | cotton, linen, textiles, to announce, to declare, to spread

布 布 布 布 布

布 布 布 布 布 布

民 | mín | citizens, subjects, a nation's people

民 民 民 民 民

民 民 民 民 民 民

汁 | zhī | juice, liquor, fluid, sap, gravy, sauce

汁 汁 汁 汁 汁

汁 汁 汁 汁 汁 矗

由 | yóu | to follow, from, it is for...to, reason, cause, because of, due to

由 由 由 由 由

由 由 由 由 由 由

皮

pí | skin, fur, feathers, disobedient

皮 皮 皮 皮 皮

皮 皮 皮 皮 皮 皮

目

mù | eye, to look, to see, division, topic

目 目 目 目 目

目 目 目 目 目 目

示

shì | to show, to demonstrate

示 示 示 示 示

示 示 示 示 示 示

立

lì | to stand, to establish, to set up, immediately

立 立 立 立 立

立 立 立 立 立 立

diū | to lose, to throw

丟

丟丟丟丟丟丟

丟 丟 丟 丟 丟 丟

hé | to close, to join, to fit, to be equal to, whole, together

合

合合合合合合

合 合 合 合 合 合

cún | to exist, to survive, to maintain, to keep, to store, to deposit

存

存存存存存存

存 存 存 存 存 存

shì | formula, pattern, rule, style, system

式

式式式式式式

式 式 式 式 式 式

朵

duǒ | cluster of flowers, earlobe, an item on both sides

朵 朵 朵 朵 朵 朵

朵　朵　朵　朵　朵　朵

此

cǐ | this, these, in this case, then

此 此 此 此 此 此

此　此　此　此　此　此

死

sǐ | to die, impassable, uncrossable, inflexible, rigid, extremely, damned

死 死 死 死 死 死

死　死　死　死　死　死

汗

hàn | perspiration, sweat

汗 汗 汗 汗 汗 汗

汗　汗　汗　汗　汗　汗

考 | **kǎo** | to test, to investigate, to examine

考考考考考考
考 考 考 考 考 考

而 | **ér** | and, and then, and yet, but

而而而而而而
而 而 而 而 而 而

耳 | **ěr** | ear, to hear, to hear of, handle

耳耳耳耳耳耳
耳 耳 耳 耳 耳 耳

低 | **dī** | low, to lower, to hang, to bend, to bow

低低低低低低低
低 低 低 低 低 低

何

hé | what, why, where, which, how

何何何何何何何

何 何 何 何 何 何

克

kè | to subdue, to restrain, to overcome

克克克克克克克

克 克 克 克 克 克

利

lì | gains, advantage, profit, merit

利利利利利利利

利 利 利 利 利 利

助

zhù | to help, to aid, to assist

助助助助助助助

助 助 助 助 助 助

nǔ | to exert, to strive, to make an effort, to pout

努努努努努努努

努 努 努 努 努 努

ya | particle used to express surprise

呀呀呀呀呀呀呀

呀 呀 呀 呀 呀 呀

gào | to tell, to inform, to announce, to accuse

告告告告告告告

告 告 告 告 告 告

nòng | to do, to mock, to tease, to play with, lane, alley

弄弄弄弄弄弄弄

弄 弄 弄 弄 弄 弄

要怎麼收穫，先怎麼栽。

xíng | form, shape, to appear, to describe, to look

形

形形形形形形形

形 形 形 形 形 形

zhé | to break, to snap, to fold, to bend, to bow, humble

折

折折折折折折折

折 折 折 折 折 折

gǎi | to alter, to change, to improve, to remodel

改

改改改改改改改

改 改 改 改 改 改

cūn | village, hamlet, vulgar, uncouth

村

村村村村村村村

村 村 村 村 村 村

步　**bù** | walk, stroll, pace, march, to make progress

步步步步步步步
步　步　步　步　步　步

求　**qiú** | to seek, to request, to demand, to beseech, to beg for

求求求求求求求
求　求　求　求　求　求

決　**jué** | to decide, to determine, to judge

決決決決決決決
決　決　決　決　決　決

沙　**shā** | sand, gravel, pebbles, granulated

沙沙沙沙沙沙沙
沙　沙　沙　沙　沙　沙

jiū | after all, to investigate, to study carefully

究

究究究究究究究

究 究 究 究 究 究

dù | belly, abdomen

肚

肚肚肚肚肚肚肚

肚 肚 肚 肚 肚 肚

zú | foot, to attain, to satisfy, enough

足

足足足足足足足

足 足 足 足 足 足

lǐ | unit of distance equal to 0.5km, village, lane

里

里里里里里里里

里 里 里 里 里 里

jīng | capital city

京京京京京京京京

京 京 京 京 京 京

lì | precedent, example, case, regulation

例例例例例例例例

例 例 例 例 例 例

jù | tool, implement, to draw up, to write

具具具具具具具具

具 具 具 具 具 具

chū | beginning, first, junior, basic

初初初初初初初

初 初 初 初 初 初

shuā | brush, to clean, to scrub

刷 | 刷刷刷刷刷刷刷刷

刷 刷 刷 刷 刷 刷

kè | to carve, to engrave, a quarter hour, a moment

刻 | 刻刻刻刻刻刻刻刻

刻 刻 刻 刻 刻 刻

shū | uncle, father's younger brother

叔 | 叔叔叔叔叔叔叔叔

叔 叔 叔 叔 叔 叔

qǔ | to take, to receive, to obtain, to select

取 | 取取取取取取取取

取 取 取 取 取 取

受

shòu | to receive, to get, to accept, to bear

受受受受受受受受
受 受 受 受 受 受

周

zhōu | to make a circuit, to circle, circle, circumference, cycle, complete

周周周周周周周周
周 周 周 周 周 周

味

wèi | taste, smell, odor, delicacy

味味味味味味味味
味 味 味 味 味 味

命

mìng | life, fate, order or command, to assign a name

命命命命命命命命
命 命 命 命 命 命

夜

yè | night, dark, under cover of night

夜夜夜夜夜夜夜夜

夜 夜 夜 夜 夜 夜

奇

qí | strange, weird, wonderful, surprisingly, unusually　　**jī** | odd

奇奇奇奇奇奇奇奇

奇 奇 奇 奇 奇 奇

妻

qī | wife

妻妻妻妻妻妻妻妻

妻 妻 妻 妻 妻 妻

姊

jiě | elder sister

姊姊姊姊姊姊姊

姊 姊 姊 姊 姊 姊

姑 | **gū** | father's sister, husband's mother

姑姑姑姑姑姑姑姑

姑 姑 姑 姑 姑 姑

居 | **jū** | to reside, to be (in a certain position), to store up, to be at a standstill

居居居居居居居居

居 居 居 居 居 居

府 | **fǔ** | prefect, prefecture, government

府府府府府府府府

府 府 府 府 府 府

性 | **xìng** | nature, character, property, quality, attribute, gender

性性性性性性性性

性 性 性 性 性 性

怪 | **guài** | unusual, strange, peculiar

怪怪怪怪怪怪怪怪

怪 怪 怪 怪 怪 怪

拉 | **lā** | to pull, to drag, to seize, to hold, to lengthen, to play (a violin)

拉拉拉拉拉拉拉拉

拉 拉 拉 拉 拉 拉

於 | **yú** | at, in, on, to, from

於於於於於於於於

於 於 於 於 於 於

油 | **yóu** | oil, fat, grease, lard, oil paints

油油油油油油油油

油 油 油 油 油 油

注

zhù | to concentrate, to focus

注注注注注注注注

注 注 注 注 注 注

爬

pá | to climb, to scramble, to crawl, to creep

爬爬爬爬爬爬爬爬

爬 爬 爬 爬 爬 爬

社

shè | group, organization, society, a god of the soil

社社社社社社社

社 社 社 社 社 社

舍

shě | house, dwelling, to reside, to dwell

舍舍舍舍舍舍舍舍

舍 舍 舍 舍 舍 舍

努力從今天開始。

虎

hǔ | tiger, brave, fierce, surname

虎虎虎虎虎虎虎虎

虎 虎 虎 虎 虎 虎

阿

ā | an initial particle, a prefix used for names, used in transliterations

阿阿阿阿阿阿阿

阿 阿 阿 阿 阿 阿

附

fù | to add, to attach, to be close to, to be attached

附附附附附附附

附 附 附 附 附 附

保

bǎo | to defend, to protect, to keep, to guarantee, to ensure

保保保保保保保保保

保 保 保 保 保 保

冒

mào | to risk, to brave, to dare

冒 冒 冒 冒 冒 冒 冒 冒 冒

冒 冒 冒 冒 冒 冒

品

pǐn | article, good, product, commodity, quality, character

品 品 品 品 品 品 品 品 品

品 品 品 品 品 品

哇

wa | to vomit, an infant's cry

哇 哇 哇 哇 哇 哇 哇 哇 哇

哇 哇 哇 哇 哇 哇

哈

hā | the sound of laughter

哈 哈 哈 哈 哈 哈 哈 哈 哈

哈 哈 哈 哈 哈 哈

chéng | castle, city, town, municipality

城城城城城城城城城

城 城 城 城 城 城

fēng | envelope, letter, to confer, to grant, feudal

封封封封封封封封封

封 封 封 封 封 封

dù | to pass, to spend (time), measure, limit, extent, degree of intensity

度度度度度度度度度

度 度 度 度 度 度

jí | anxious, worried, hasty, quick, pressing, urgent

急急急急急急急急急

急 急 急 急 急 急

拜 | **bài** | to bow, to salute, to worship, to pay respects

拜拜拜拜拜拜拜拜拜

拜 拜 拜 拜 拜 拜

架 | **jià** | frame, rack, stand, to prop up

架架架架架架架架架

架 架 架 架 架 架

查 | **chá** | to investigate, to examine, to look into

查查查查查查查查查

查 查 查 查 查 查

洋 | **yáng** | sea, ocean, western, foreign

洋洋洋洋洋洋洋洋洋

洋 洋 洋 洋 洋 洋

派 | pài | clique, faction, group, sect

派派派派派派派派派

派 派 派 派 派 派

流 | liú | to flow, to drift, to circulate, class

流流流流流流流流流

流 流 流 流 流 流

珍 | zhēn | a treasure, a precious thing, rare, valuable

珍珍珍珍珍珍珍珍珍

珍 珍 珍 珍 珍 珍

界 | jiè | boundary, limit, domain, society, the world

界界界界界界界界界

界 界 界 界 界 界

眉

méi | eyebrows, upper margin of book

眉 眉 眉 眉 眉 眉 眉 眉 眉

眉 眉 眉 眉 眉 眉

研

yán | to grind, to rub, to study, to research

研 研 研 研 研 研 研 研 研

研 研 研 研 研 研

約

yuē | treaty, covenant, agreement

約 約 約 約 約 約 約 約 約

約 約 約 約 約 約

背

bèi | the back of a body or object, to turn one's back, to hide something from

背 背 背 背 背 背 背 背 背

背 背 背 背 背 背

bēi | the back of a body or object, to turn one's back

胖 | **pàng** | fat, plump, obese, a fat person

胖胖胖胖胖胖胖胖胖

胖 胖 胖 胖 胖 胖

苦 | **kǔ** | bitter, hardship, suffering

苦苦苦苦苦苦苦苦

苦 苦 苦 苦 苦 苦

訂 | **dìng** | to make an order, to draw up an agreement

訂訂訂訂訂訂訂訂訂

訂 訂 訂 訂 訂 訂

軍 | **jūn** | army, military, soldiers, troops

軍軍軍軍軍軍軍軍軍

軍 軍 軍 軍 軍 軍

食

shí | food, to eat

食食食食食食食食食

食 食 食 食 食 食

借

jiè | to borrow, to lend, excuse, pretext

借借借借借借借借借借

借 借 借 借 借 借

剛

gāng | hard, strong, tough, just, barely

剛剛剛剛剛剛剛剛剛剛

剛 剛 剛 剛 剛 剛

員

yuán | employee, member, personnel, staff

員員員員員員員員員員

員 員 員 員 員 員

套 | tào | case, cover, envelope, wrapper

套套套套套套套套套套

套 套 套 套 套 套

孫 | sūn | grandchild, descendent, surname

孫孫孫孫孫孫孫孫孫孫

孫 孫 孫 孫 孫 孫

害 | hài | to injure, to harm, to destroy, to kill

害害害害害害害害害害

害 害 害 害 害 害

展 | zhǎn | to open, to unfold, to extend, to stretch

展展展展展展展展展展

展 展 展 展 展 展

座

zuò | seat, stand, base

座座座座座座座座座座

座 座 座 座 座 座

根

gēn | root, basis, foundation

根根根根根根根根根根

根 根 根 根 根 根

浴

yù | to bathe, to shower, to wash, bath

浴浴浴浴浴浴浴浴浴浴

浴 浴 浴 浴 浴 浴

消

xiāo | news, rumors, to die out, to melt away, to vanish

消消消消消消消消消消

消 消 消 消 消 消

一日無二晨，時過不再臨。

zhū | gem, jewel, pearl, precious stone

珠珠珠珠珠珠珠珠珠珠

珠 珠 珠 珠 珠 珠

liú | to stay, to remain, to preserve, to keep, to leave a message

留留留留留留留留留留

留 留 留 留 留 留

pò | to break, to rout, to ruin, to destroy

破破破破破破破破破破

破 破 破 破 破 破

zhù | to pray, to wish well, surname

祝祝祝祝祝祝祝祝祝

祝 祝 祝 祝 祝 祝

神

shén | god, spirit, divine, mysterious, supernatural

神神神神神神神神神

神 神 神 神 神 神

級

jí | level, rank, class, grade

級級級級級級級級級

級 級 級 級 級 級

臭

chòu | to reek, to smell, to stink

臭臭臭臭臭臭臭臭臭臭

臭 臭 臭 臭 臭 臭

般

bān | sort, manner, kind, class

般般般般般般般般般般

般 般 般 般 般 般

酒

jiǔ | wine, spirits, liquor, alcohol

酒酒酒酒酒酒酒酒酒酒

酒 酒 酒 酒 酒 酒

除

chú | to eliminate, to remove, to wipe out

除除除除除除除除除除

除 除 除 除 除 除

乾

gān | arid, dry, to fertilize, to penetrate

乾乾乾乾乾乾乾乾乾乾乾

乾 乾 乾 乾 乾 乾

假

jiǎ | fake, false, deceitful jià | vacation

假假假假假假假假假假假

假 假 假 假 假 假

健

jiàn | strong, robust, healthy, strength

健健健健健健健健健健

健 健 健 健 健 健

偷

tōu | to steal, burglar, thief

偷偷偷偷偷偷偷偷偷偷偷

偷 偷 偷 偷 偷 偷

務

wù | affairs, business, should, must

務務務務務務務務務務務

務 務 務 務 務 務

匙

chí | spoon, surname

匙匙匙匙匙匙匙匙匙匙匙

匙 匙 匙 匙 匙 匙

參

cān | to take part in, to participate, to join **shēn** | ginseng

參 參 參 參 參 參 參 參 參 參

參 參 參 參 參 參

cēn | uneven, jagged

商

shāng | commerce, business, trade

商 商 商 商 商 商 商 商 商 商 商

商 商 商 商 商 商

啦

lā | sound of singing, cheering etc, cheerleading squad

啦 啦 啦 啦 啦 啦 啦 啦 啦 啦 啦

啦 啦 啦 啦 啦 啦

la | final particle of an assertion

婆

pó | old woman, grandmother

婆 婆 婆 婆 婆 婆 婆 婆 婆 婆 婆

婆 婆 婆 婆 婆 婆

婚

hūn | to get married, marriage, wedding

婚婚婚婚婚婚婚婚婚婚婚

婚 婚 婚 婚 婚 婚

宿

sù | to stop, to rest, to lodge, constellation

宿宿宿宿宿宿宿宿宿宿宿

宿 宿 宿 宿 宿 宿

寄

jì | to mail, to send, to transit, to deposit, to entrust, to rely on

寄寄寄寄寄寄寄寄寄寄寄

寄 寄 寄 寄 寄 寄

康

kāng | health, peace, quiet

康康康康康康康康康康康

康 康 康 康 康 康

jié | nimble, quick, triumph, victory

捷 捷 捷 捷 捷 捷 捷 捷 捷 捷

捷 捷 捷 捷 捷 捷

diào | to drop, to fall, to remove

掉 掉 掉 掉 掉 掉 掉 掉 掉 掉 掉

掉 掉 掉 掉 掉 掉

pái | row, rank, file, to eliminate, to remove

排 排 排 排 排 排 排 排 排 排 排

排 排 排 排 排 排

jiù | aid, help, to rescue, to save

救 救 救 救 救 救 救 救 救 救 救

救 救 救 救 救 救

殺

shā | to kill, to murder, to slaughter, to hurt

殺殺殺殺殺殺殺殺殺殺殺

殺 殺 殺 殺 殺 殺

深

shēn | deep, profound, depth

深深深深深深深深深深深

深 深 深 深 深 深

淺

qiǎn | shallow, superficial

淺淺淺淺淺淺淺淺淺淺淺

淺 淺 淺 淺 淺 淺

清

qīng | clean, pure, clear, distinct, peaceful

清清清清清清清清清清清

清 清 清 清 清 清

猜

cāi | to guess, to conjecture, to suppose, to feel

猜 猜 猜 猜 猜 猜 猜 猜 猜 猜

猜 猜 猜 猜 猜 猜

理

lǐ | science, reason, logic, to manage

理 理 理 理 理 理 理 理 理 理

理 理 理 理 理 理

瓶

píng | bottle, jug, pitcher, vase

瓶 瓶 瓶 瓶 瓶 瓶 瓶 瓶 瓶 瓶

瓶 瓶 瓶 瓶 瓶 瓶

甜

tián | sweet, sweetness

甜 甜 甜 甜 甜 甜 甜 甜 甜 甜

甜 甜 甜 甜 甜 甜

bì | to finish, to conclude, to end, completed

畢

hé | small box or case, casket

盒

bèn | stupid, foolish, dull, awkward

笨

shào | to connect, to introduce

紹

業精於勤，荒於嬉。

zhōng | end, finally, in the end

終終終終終終終終終終
終 終 終 終 終 終

tǒng | to govern, to command, to gather, to unite

統統統統統統統統統統統
統 統 統 統 統 統

chuán | ship, boat, vessel

船船船船船船船船船船船
船 船 船 船 船 船

méi | moss, edible berries

莓莓莓莓莓莓莓莓莓莓
莓 莓 莓 莓 莓 莓

bèi | bedding, a passive particle meaning

被 | 被被被被被被被被被被

被 被 被 被 被 被

guàng | to ramble, to stroll, to wander

逛 | 逛逛逛逛逛逛逛逛逛逛

逛 逛 逛 逛 逛 逛

lián | to join, to connect, continuous, even

連 | 連連連連連連連連連連

連 連 連 連 連 連

péi | to accompany, to be with, to keep company

陪 | 陪陪陪陪陪陪陪陪陪陪

陪 陪 陪 陪 陪 陪

鳥

niǎo | bird

鳥 鳥 鳥 鳥 鳥 鳥 鳥 鳥 鳥 鳥 鳥

鳥 鳥 鳥 鳥 鳥 鳥

麻

má | hemp, flax, sesame, numb

麻 麻 麻 麻 麻 麻 麻 麻 麻 麻 麻

麻 麻 麻 麻 麻 麻

備

bèi | to prepare, to get ready, to equip, ready, perfect

備 備 備 備 備 備 備 備 備 備 備

備 備 備 備 備 備

喔

ō | onomatopoetic, the sound of crowing or crying

喔 喔 喔 喔 喔 喔 喔 喔 喔 喔 喔

喔 喔 喔 喔 喔 喔

bào | to announce, to report, newspaper, payback, revenge

報

報報報報報報報報報報報報

報 報 報 報 報 報

yù | residence, lodge, dwelling

寓

寓寓寓寓寓寓寓寓寓寓寓寓

寓 寓 寓 寓 寓 寓

mào | hat, cap

帽

帽帽帽帽帽帽帽帽帽帽帽帽

帽 帽 帽 帽 帽 帽

tí | to hold in the hand, to lift, to raise

提

提提提提提提提提提提提提

提 提 提 提 提 提

敢

gǎn | bold, brave, to dare, to venture

敢 敢 敢 敢 敢 敢 敢 敢 敢 敢 敢 敢

敢 敢 敢 敢 敢 敢

晴

qíng | clear weather, fine weather

晴 晴 晴 晴 晴 晴 晴 晴 晴 晴 晴 晴

晴 晴 晴 晴 晴 晴

棒

bàng | stick, club, strong, smart, to hit

棒 棒 棒 棒 棒 棒 棒 棒 棒 棒 棒 棒

棒 棒 棒 棒 棒 棒

湯

tāng | soup, gravy, broth, hot water

湯 湯 湯 湯 湯 湯 湯 湯 湯 湯 湯 湯

湯 湯 湯 湯 湯 湯

無

wú | no, not, lacking, -less

無 無 無 無 無 無 無 無 無 無 無 無

無 無 無 無 無 無

痛

tòng | ache, pain, bitterness, sorrow, deeply, thoroughly

痛 痛 痛 痛 痛 痛 痛 痛 痛 痛 痛 痛

痛 痛 痛 痛 痛 痛

程

chéng | process, rules, journey, trip, agenda, schedule

程 程 程 程 程 程 程 程 程 程 程 程

程 程 程 程 程 程

窗

chuāng | window

窗 窗 窗 窗 窗 窗 窗 窗 窗 窗 窗 窗

窗 窗 窗 窗 窗 窗

答 | **dá** | answer, reply　**dā** | to respond

答答答答答答答答答答答答
答答答答答答

訴 | **sù** | to accuse, to sue, to inform, to narrate

訴訴訴訴訴訴訴訴訴訴訴訴
訴訴訴訴訴訴

象 | **xiàng** | elephant, ivory, figure, image

象象象象象象象象象象象象
象象象象象象

費 | **fèi** | expenses, fees, to cost, to spend, wasteful

費費費費費費費費費費費費
費費費費費費

tiē | to stick, to paste, attached, allowance, subsidy

貼

貼 貼 貼 貼 貼 貼 貼 貼 貼 貼 貼 貼

貼 貼 貼 貼 貼 貼

chāo | to jump over, to leap over, to overtake, to surpass

超

超 超 超 超 超 超 超 超 超 超 超 超

超 超 超 超 超 超

xiāng | country, village, rural

鄉

鄉 鄉 鄉 鄉 鄉 鄉 鄉 鄉 鄉 鄉 鄉

鄉 鄉 鄉 鄉 鄉 鄉

liàng | measure, volume, amount, quantity

量

量 量 量 量 量 量 量 量 量 量 量 量

量 量 量 量 量 量

duì | team, group, band, army unit, measure word for groups of people

隊

隊隊隊隊隊隊隊隊隊隊隊

隊隊隊隊隊隊

yún | cloud

雲

雲雲雲雲雲雲雲雲雲雲雲雲

雲雲雲雲雲雲

yǐn | to swallow, to drink, special for drinking wine

飲

飲飲飲飲飲飲飲飲飲飲飲飲

飲飲飲飲飲飲

chuán | to pass on, to propagate, to transmit, summons

傳

傳傳傳傳傳傳傳傳傳傳傳傳

傳傳傳傳傳傳

zhuàn | biography, historical narrative, commentaries

shāng | to injure, to harm, wound, injury, to fall ill

傷

傷 傷 傷 傷 傷 傷 傷 傷 傷 傷 傷 傷 傷

傷 傷 傷 傷 傷 傷

yuán | circle, circular, round, complete

圓

圓 圓 圓 圓 圓 圓 圓 圓 圓 圓 圓 圓 圓

圓 圓 圓 圓 圓 圓

gǎn | to affect, to move, to touch, to perceive, to sense

感

感 感 感 感 感 感 感 感 感 感 感 感 感

感 感 感 感 感 感

chǔ | clear, distinct, pain, suffering, surname

楚

楚 楚 楚 楚 楚 楚 楚 楚 楚 楚 楚 楚 楚

楚 楚 楚 楚 楚 楚

不經歷風雨，怎能見彩虹？

業　**yè** | business, profession, to study, to work

業業業業業業業業業業業業業

業業業業業業

極　**jí** | extreme, top, final, furthest, utmost, pole

極極極極極極極極極極極極極

極極極極極極

概　**gài** | generally, probably, categorically

概概概概概概概概概概概概概

概概概概概概

溫　**wēn** | warm, lukewarm, to review

溫溫溫溫溫溫溫溫溫溫溫溫溫

溫溫溫溫溫溫

煙

yān | smoke, soot, opium, tobacco, cigarettes

煙 煙 煙 煙 煙 煙 煙 煙 煙 煙 煙 煙

煙 煙 煙 煙 煙 煙

烟

yān | smoke, soot, opium, tobacco, cigarettes

烟 烟 烟 烟 烟 烟 烟 烟 烟 烟

烟 烟 烟 烟 烟 烟

煩

fán | to bother, to trouble, to vex

煩 煩 煩 煩 煩 煩 煩 煩 煩 煩 煩 煩 煩

煩 煩 煩 煩 煩 煩

獅

shī | lion

獅 獅 獅 獅 獅 獅 獅 獅 獅 獅 獅 獅

獅 獅 獅 獅 獅 獅

矮

ǎi | short, low, dwarf

矮 矮 矮 矮 矮 矮 矮 矮 矮 矮 矮 矮 矮

矮 矮 矮 矮 矮 矮

碗

wǎn | bowl, small dish

碗 碗 碗 碗 碗 碗 碗 碗 碗 碗 碗 碗 碗

碗 碗 碗 碗 碗 碗

義

yì | right conduct, propriety, justice

義 義 義 義 義 義 義 義 義 義 義 義

義 義 義 義 義 義

舅

jiù | mother's brother, uncle

舅 舅 舅 舅 舅 舅 舅 舅 舅 舅 舅 舅 舅

舅 舅 舅 舅 舅 舅

qún | skirt, petticoat, apron

裙 裙 裙 裙 裙 裙 裙 裙 裙 裙 裙 裙

裙 裙 裙 裙 裙 裙

zhuāng | dress, clothes, attire, to wear, to install

裝 裝 裝 裝 裝 裝 裝 裝 裝 裝 裝 裝 裝

裝 裝 裝 裝 裝 裝

jiě | to explain, to loosen, to unfasten, to untie

解 解 解 解 解 解 解 解 解 解 解 解

解 解 解 解 解 解

nóng | agriculture, farming, farmer

農 農 農 農 農 農 農 農 農 農 農 農 農

農 農 農 農 農 農

遇 | yù | to meet, to encounter, to come across

遇 遇 遇 遇 遇 遇 遇 遇 遇 遇 遇

遇 遇 遇 遇 遇 遇

遊 | yóu | to wander, to travel, to roam

遊 遊 遊 遊 遊 遊 遊 遊 遊 遊 遊

遊 遊 遊 遊 遊 遊

厭 | yàn | to dislike, to detest, to reject, to satiate

厭 厭 厭 厭 厭 厭 厭 厭 厭 厭 厭 厭

厭 厭 厭 厭 厭 厭

實 | shí | real, true, honest, sincere

實 實 實 實 實 實 實 實 實 實 實 實 實

實 實 實 實 實 實

慣

guàn | habit, custom, habitual, usual

慣 慣 慣 慣 慣 慣 慣 慣 慣 慣 慣 慣 慣

慣 慣 慣 慣 慣 慣

演

yǎn | to perform, to act, to put on a play

演 演 演 演 演 演 演 演 演 演 演 演 演

演 演 演 演 演 演

管

guǎn | tube, pipe, duct, to manage, to control

管 管 管 管 管 管 管 管 管 管 管 管 管

管 管 管 管 管 管

精

jīng | essence, germ, spirit

精 精 精 精 精 精 精 精 精 精 精 精 精

精 精 精 精 精 精

緊 | **jǐn** | tense, tight, taut, firm, secure

聞 | **wén** | news, to hear, to smell, to make known

腿 | **tuǐ** | legs, thighs

舞 | **wǔ** | to dance, to brandish

gǎn | to pursue, to overtake, to hurry, to expel

趕

qīng | light, gentle, simple, easy

輕

là | pepper, hot, spicy, cruel

辣

suān | tart, sour, spoiled, acid

酸

yín | silver, cash, money, wealth

銀 銀 銀 銀 銀 銀 銀 銀 銀 銀 銀 銀 銀

銀 銀 銀 銀 銀 銀

xū | to need, to require, must

需 需 需 需 需 需 需 需 需 需 需 需 需

需 需 需 需 需 需

lǐng | neck, collar, lead, guide

領 領 領 領 領 領 領 領 領 領 領 領 領

領 領 領 領 領 領

jiǎo | stuffed dumplings

餃 餃 餃 餃 餃 餃 餃 餃 餃 餃 餃 餃 餃

餃 餃 餃 餃 餃 餃

餅

bǐng | rice-cake, pastry, biscuit

餅 餅 餅 餅 餅 餅 餅 餅 餅 餅 餅 餅 餅

餅 餅 餅 餅 餅 餅

價

jià | price, value

價 價 價 價 價 價 價 價 價 價 價 價 價

價 價 價 價 價 價

廚

chú | kitchen

廚 廚 廚 廚 廚 廚 廚 廚 廚 廚 廚 廚 廚

廚 廚 廚 廚 廚 廚

數

shù | number, several　**shǔ** | count, to regard as

數 數 數 數 數 數 數 數 數 數 數 數 數

數 數 數 數 數 數

瘦 **shòu** | thin, lean, emaciated, meager

瘦 瘦 瘦 瘦 瘦 瘦 瘦 瘦 瘦 瘦 瘦 瘦 瘦

瘦 瘦 瘦 瘦 瘦 瘦

盤 **pán** | tray, plate, dish, to examine

盤 盤 盤 盤 盤 盤 盤 盤 盤 盤 盤 盤 盤

盤 盤 盤 盤 盤 盤

碼 **mǎ** | number, numeral, symbol, yard

碼 碼 碼 碼 碼 碼 碼 碼 碼 碼 碼 碼 碼

碼 碼 碼 碼 碼 碼

箱 **xiāng** | box, case, chest, trunk

箱 箱 箱 箱 箱 箱 箱 箱 箱 箱 箱 箱 箱

箱 箱 箱 箱 箱 箱

線 | xiàn | line, thread, wire, clue, trail

線 線 線 線 線 線 線 線 線 線 線 線 線

線 線 線 線 線 線

論 | lùn | debate, discussion

論 論 論 論 論 論 論 論 論 論 論 論 論

論 論 論 論 論 論

趣 | qù | interest, interesting, what attracts one's attention

趣 趣 趣 趣 趣 趣 趣 趣 趣 趣 趣 趣 趣

趣 趣 趣 趣 趣 趣

踢 | tī | to kick

踢 踢 踢 踢 踢 踢 踢 踢 踢 踢 踢 踢 踢

踢 踢 踢 踢 踢 踢

輛

liàng | measure word for vehicles

輛 輛 輛 輛 輛 輛 輛 輛 輛 輛 輛 輛 輛

輛 輛 輛 輛 輛 輛

鞋

xié | shoes, footwear in general

鞋 鞋 鞋 鞋 鞋 鞋 鞋 鞋 鞋 鞋 鞋 鞋 鞋

鞋 鞋 鞋 鞋 鞋 鞋

髮

fā | hair

髮 髮 髮 髮 髮 髮 髮 髮 髮 髮 髮 髮 髮

髮 髮 髮 髮 髮 髮

鬧

nào | noisy, to disturb, to tease

鬧 鬧 鬧 鬧 鬧 鬧 鬧 鬧 鬧 鬧 鬧 鬧 鬧

鬧 鬧 鬧 鬧 鬧 鬧

齒

chǐ | teeth, gears, cogs, age

齒 齒 齒 齒 齒 齒 齒 齒 齒 齒 齒 齒 齒

齒 齒 齒 齒 齒 齒

器

qì | device, instrument, tool, receptacle, vessel

器 器 器 器 器 器 器 器 器 器 器 器 器

器 器 器 器 器 器

整

zhěng | neat, orderly, whole, to repair, to mend

整 整 整 整 整 整 整 整 整 整 整 整 整

整 整 整 整 整 整

澡

zǎo | to wash, to bathe

澡 澡 澡 澡 澡 澡 澡 澡 澡 澡 澡 澡 澡

澡 澡 澡 澡 澡 澡

shāo | to burn, to bake, to heat, to roast

燒

燒 燒 燒 燒 燒 燒 燒 燒 燒 燒 燒 燒 燒

燒 燒 燒 燒 燒 燒

jiāo | banana, plantain

蕉

蕉 蕉 蕉 蕉 蕉 蕉 蕉 蕉 蕉 蕉 蕉 蕉 蕉

蕉 蕉 蕉 蕉 蕉 蕉

kù | pants, trousers

褲

褲 褲 褲 褲 褲 褲 褲 褲 褲 褲 褲 褲 褲

褲 褲 褲 褲 褲 褲

xuǎn | to select, to elect, to choose, election

選

選 選 選 選 選 選 選 選 選 選 選 選 選

選 選 選 選 選 選

隨 **suí** | to follow, to listen to, to submit to

隨 隨 隨 隨 隨 隨 隨 隨 隨 隨 隨 隨 隨
隨 隨 隨 隨 隨 隨

龍 **lóng** | dragon, symbol of the emperor

龍 龍 龍 龍 龍 龍 龍 龍 龍 龍 龍 龍 龍
龍 龍 龍 龍 龍 龍

戲 **xì** | play, show, theater

戲 戲 戲 戲 戲 戲 戲 戲 戲
戲 戲 戲 戲 戲 戲

戴 **dài** | to support, to respect, to put on, to wear, surname

戴 戴 戴 戴 戴 戴 戴 戴 戴
戴 戴 戴 戴 戴 戴

zǒng | to gather, to collect, overall, altogether

總 總 總 總 總 總 總 總 總

總 總 總 總 總 總

cōng | sharp (of sight and hearing), intelligent, clever, bright

聰 聰 聰 聰 聰 聰 聰 聰 聰

聰 聰 聰 聰 聰 聰

jǔ | to raise, to recommend, to praise

舉 舉 舉 舉 舉 舉 舉 舉 舉 舉 舉 舉 舉

舉 舉 舉 舉 舉 舉

sài | to compete, to contend, contest, race

賽 賽 賽 賽 賽 賽 賽 賽 賽

賽 賽 賽 賽 賽 賽

闆

bǎn | boss, business proprietor

闆 闆 闆 闆 闆 闆 闆 闆 闆

闆 闆 闆 闆 闆 闆

雖

suī | although, even though

雖 雖 雖 雖 雖 雖 雖 雖 雖

雖 雖 雖 雖 雖 雖

鮮

xiān | fresh, delicious, attractive

鮮 鮮 鮮 鮮 鮮 鮮 鮮 鮮 鮮

鮮 鮮 鮮 鮮 鮮 鮮

櫃

guì | cabinet, cupboard, wardrobe, shop counter

櫃 櫃 櫃 櫃 櫃 櫃 櫃 櫃 櫃 櫃

櫃 櫃 櫃 櫃 櫃 櫃

jiǎn | simple, succinct, terse, a letter

簡

jiù | old, ancient, former, past

舊

lán | blue, blueprint, surname

藍

qí | to ride, to mount, cavalry

騎

壞

huài | bad, rotten, spoiled, to break down

壞 壞 壞 壞 壞 壞 壞 壞 壞 壞

壞 壞 壞 壞 壞 壞

簽

qiān | to sign, to endorse, a note, a slip of paper

簽 簽 簽 簽 簽 簽 簽 簽 簽 簽

簽 簽 簽 簽 簽 簽

願

yuàn | desire, wish, honest, virtuous, ready, willing

願 願 願 願 願 願 願 願 願 願

願 願 願 願 願 願

類

lèi | category, class, group, kind, similar to, to resemble

類 類 類 類 類 類 類 類 類 類

類 類 類 類 類 類

只要功夫深，鐵桿磨成針。

lán | basket, to shoot for the basket

籃

籃 籃 籃 籃 籃 籃 籃 籃 籃 籃 籃

籃 籃 籃 籃 籃 籃

píng | apple

蘋

蘋 蘋 蘋 蘋 蘋 蘋 蘋 蘋 蘋 蘋 蘋

蘋 蘋 蘋 蘋 蘋 蘋

xián | salted

鹹

鹹 鹹 鹹 鹹 鹹 鹹 鹹 鹹 鹹 鹹 鹹

鹹 鹹 鹹 鹹 鹹 鹹

lǎn | to look over, to inspect, to view

覽

覽 覽 覽 覽 覽 覽 覽 覽 覽 覽 覽

覽 覽 覽 覽 覽 覽

鐵

tiě | iron, strong, solid, firm

鐵 鐵 鐵 鐵 鐵 鐵 鐵 鐵 鐵 鐵 鐵

鐵 鐵 鐵 鐵 鐵 鐵

顧

gù | to look back, to look at, to look after

顧 顧 顧 顧 顧 顧 顧 顧 顧 顧 顧

顧 顧 顧 顧 顧 顧

讀

dú | to study, to learn, to read, to pronounce

讀 讀 讀 讀 讀 讀 讀 讀 讀 讀 讀 讀

讀 讀 讀 讀 讀 讀

變

biàn | to change, to transform, to alter, rebel

變 變 變 變 變 變 變 變 變 變 變 變

變 變 變 變 變 變

罐

guàn | jar, jug, pitcher, pot

罐 罐 罐 罐 罐 罐 罐 罐 罐 罐 罐 罐

罐 罐 罐 罐 罐 罐

觀

guān | to observe, to spectate, appearance, view

觀 觀 觀 觀 觀 觀 觀 觀 觀 觀 觀 觀 觀

觀 觀 觀 觀 觀 觀

LifeStyle060

華語文書寫能力習字本：中英文版基礎級3
（依國教院三等七級分類，含英文釋意及筆順練習）

作者	療癒人心悅讀社
美術設計	許維玲
編輯	劉曉甄
企畫統籌	李橘
總編輯	莫少閒
出版者	朱雀文化事業有限公司
地址	台北市基隆路二段 13-1 號 3 樓
電話	02-2345-3868
傳真	02-2345-3828
劃撥帳號	19234566　朱雀文化事業有限公司
e-mail	redbook@hibox.biz
網址	http://redbook.com.tw/
總經銷	大和書報圖書股份有限公司02-8990-2588
ISBN	978-626-7064-09-2
初版一刷	2022.04
定價	129 元
出版登記	北市業字第1403號

國家圖書館出版品預行編目

華語文書寫能力習字本. 基礎級3/療
癒人心悅讀社作.-- 初版. --
臺北市：朱雀文化事業有限公司,
2022.04- 冊 ;公分. -- (LifeStyle ; 60)
中英文版
ISBN 978-626-7064-09-2
(第3冊：平裝). --

1.CST: 習字範本 2.CST: 漢字

943.9　　　　　　　111004221

About 買書：
●朱雀文化圖書在北中南各書店及誠品、 金石堂、 何嘉仁等連鎖書店均有販售， 如欲購買本公司圖書，
建議你直接詢問書店店員。 如果書店已售完， 請撥本公司電話(02)2345-3868。
●●至朱雀文化網站購書（http://redbook.com.tw）， 可享85折優惠。
●●●至郵局劃撥（戶名：朱雀文化事業有限公司， 帳號19234566）， 掛號寄書不加郵資， 4本以下無折
扣， 5～9本95折， 10本以上9折優惠。